历代碑帖精粹 宋 梦英

篆书千字文

主编 薛元明

安徽美术出版社
全国百佳图书出版单位

U0129870

前　言

◎ 薛元明

书法强调『取法乎上』，故而历代书家追慕和取法的对象，自然是书法史中那些灿若星辰的经典。临摹经典之前要解读经典，解读经典之初先要整理经典，做到有点有面，在充分吸收其中菁华的基础上，创造经典。临摹的目的不仅仅是为了临摹，而是为过渡到个人书写做好铺垫。

通过对经典的整理，确立临摹的系统性。临摹切忌三天打鱼、两天晒网，或东一榔头、西一棒子，必须细致化到具体碑帖，才有可行性。碑帖选择是相互的，书家选碑帖，碑帖也选书家。很多人遇到某种碑帖，就像遇到久违的老朋友，甚至感觉碑帖是为自己而生。

所以，选碑帖犹如选朋友，一定要能够产生交流和共鸣。选碑帖亦如选衣服，一定要合身得体。同样的衣服，穿在不同的人身上，感觉不同，有的让人凸显气质，有的让人觉得别扭。碑帖与书家之间也存在一种互动性和适应性，不必因为他人喜好而影响自己的判断。

一种碑帖总是写不上手，有两种可能：一是风格不适合自己；二是难度太大，暂时不适合自己。反过来说，一本碑帖太容易上手也未必就好，很容易变俗。但凡取法经典，高山仰止，总要有一定的难度。对照经典，乃知个人落差，不断缩小差距，就意味着书家的进步。

在临摹的系统性构建过程中，对比无疑是获取第一手信息的主要方法之一。通过比较，掌握碑帖在书体、风格、形制、审美等诸多方面所存在的不同特点，加深印象。同时，真草篆隶行虽是五种不同书体，但字形变异只是一种外在区别，临摹过程中更重要的是依据书体渐变的轨迹，寻找内在的、共通的审美价值。傅山说：『楷书不知篆隶之变，任写到妙境，终是俗格。』这就说明，学楷书、行书乃至草书，突破口其实在于篆隶，

此即是对于相关性的关注。只有通过反复揣摩，才能不被表象所蒙蔽，在多本碑帖之间

找到某种关联性，从而将看似不相关的碑帖结合起来，萌生新的思路。在临摹过程中，

探索一种碑帖奥秘的法门很可能是另一本碑帖。随意地临摹，只会事倍功半，甚至一事

无成。从具体碑帖到整个书法史的梳理，都非常必要。从微观到宏观，由宏观至微观，

如此反复，不断地比较和积累，「聚沙成塔，集腋成裘」，久而久之，就有了临摹的系

统性。在这一系统当中，涵盖多层次的要求：书体的先后选择，不同书体之间的转换，

同一书家不同时期作品的比较，碑帖之间的差异等。由此而言，书家必须处理好博取和

专攻的关系，进而由临摹的系统性提升至风格构建的系统性。

当然，对于经典的解读不可能一蹴而就，需要逐步深入，循序渐进，心静方成。临

帖之初需要读帖，读帖则先要选帖、藏帖。有些阅读是与临摹同步的，有些则是在临摹

之外的时间完成，两者结合互补，往往会有一些新的发现。面对历代经典范本，后世书

家可能会面临这样一个问题，很多探索方向已为前人所踏遍，后人能够演绎的空间愈来

愈小。这是需要直面的现实困境。问题的解决还是要回到问题本身。要想突破，关键取

决于书家的修养和功力积累，以及理解思路和理解角度的个性化，避免从俗和随大流。

对于经典碑帖的理解往往与钻研的深度成正比，知之愈少，愈觉得简单，只能得到皮相，

或者先入为主的成见，也可能导致程式化的判断。哈耶克说：「一种文明停滞不前，并

不是因为进一步发展的可能性被试尽，而是因为人们根据其现有的知识，成功地扼杀了

促使新知识出现的机会。」有鉴于此，一是要回到经典本身，经典之所以为经典，就在

于其独特性甚至唯一性。二是要具备个人化视角。在书法研习的领域，没有放之四海皆

准的真理，只有切实真诚的个人体悟。书法要的就是一些个人心得，重视的就是一些独

到经验，因为书法是一种非常内化的文化形式，所以才会一再强调碑帖选择要从个人的

感受出发，回到内心，有真实的感受，那么带给书家的启示必定是真实的，真实才能有效。

在这当中，有一条很重要的律令：「熟悉的陌生化，陌生的熟悉化。」对于众所周知的

经典，要尝试以不同角度来理解，学会『不断地重新问题化』，这样才能够独辟蹊径；对于不了解的经典要努力尽快熟悉，有了新的启发，往往能够豁然开朗，开拓出新的天地。

如前所述，临摹必须定位在经典范本上，对经典范本的定位，最终归结到点画和结体的具体分析上。既要注意通过微观分析掌握细节，细节乃风格之关键，失之毫厘，谬以千里，但细节不是碎片，更不是习气，也要避免只谈技法导致的琐碎化。在对范本的细节有充分的了解之后，学会从少数单个字例回归整个经典范本本身，举一反三。单纯的字例通过对临可以把握，更重要的是，必须在大的历史时代背景下关注碑帖风格形成的影响因素，结合书家一生的行迹变化来理解范本。大至宏观，小至微观，缺一不可，避免只关注字例而忽视对书家的整体性研究，同时避免对书家的回顾变成日常资料的堆砌。

书法史本身就是一部不断比较的历史。历史总在最合适的时候成为澄清池，淘汰渣滓，留下真正的经典。虽说每个人有每个人心目中的经典，然而但凡临摹，总是立足于取法那些公认的经典，而不是刻意寻求一些冷门奇异者，嗜痂成癖。书法要走的康庄大道，乃是所有历代经典串联起来的一条正脉。其有两大特征：一是正统，有正大气象；二是传承有序，正本清源。书法史看似纷繁芜杂，实质有严格的序列性。历史本身是理性的，一定会有最后的选择。书法家通过个人的努力，创造出经典，最终被书法史接纳，成为其中的一环。

从整理经典到解读经典，从临摹经典到创造经典，归结为一句话：书家要有经典意识。

永恒经典，经典永恒。

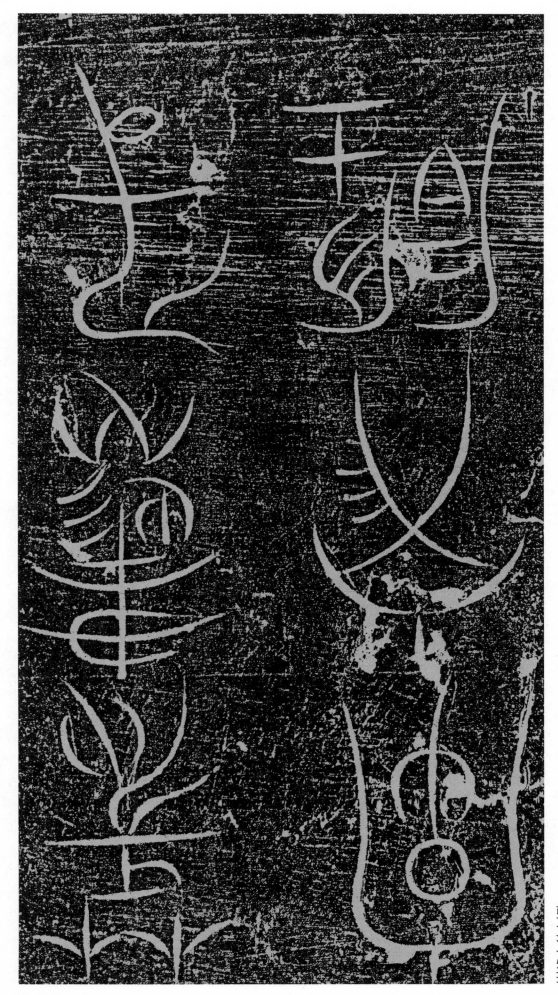

寒来暑往　秋收冬藏　闰余成岁　律吕调阳

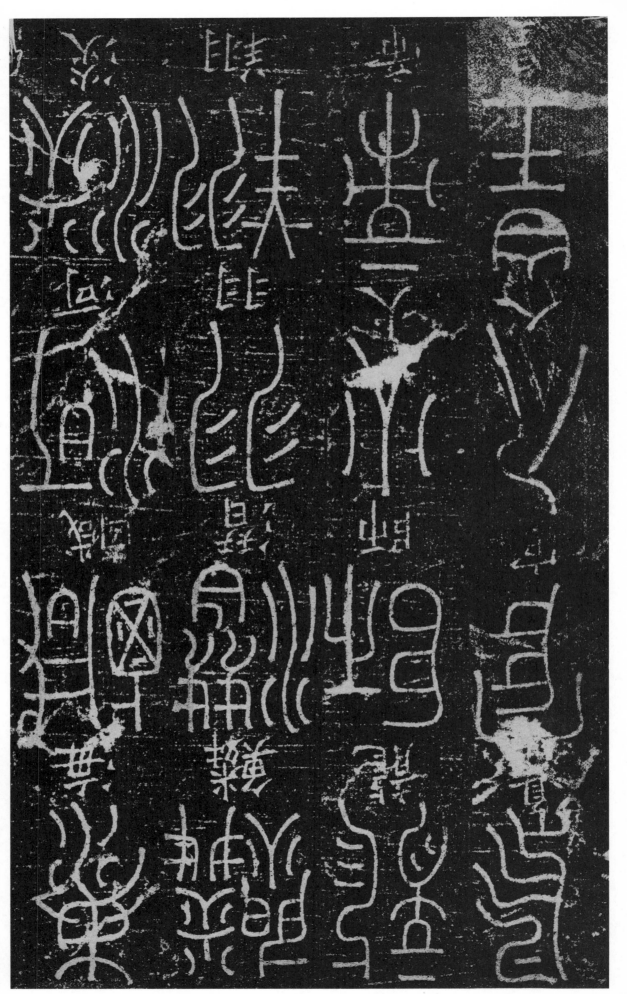

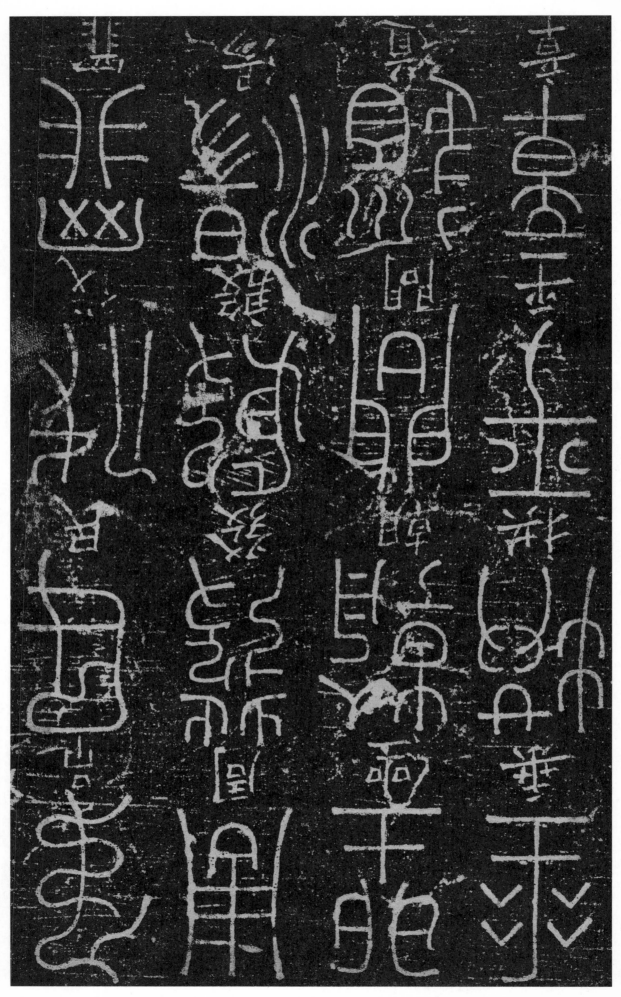

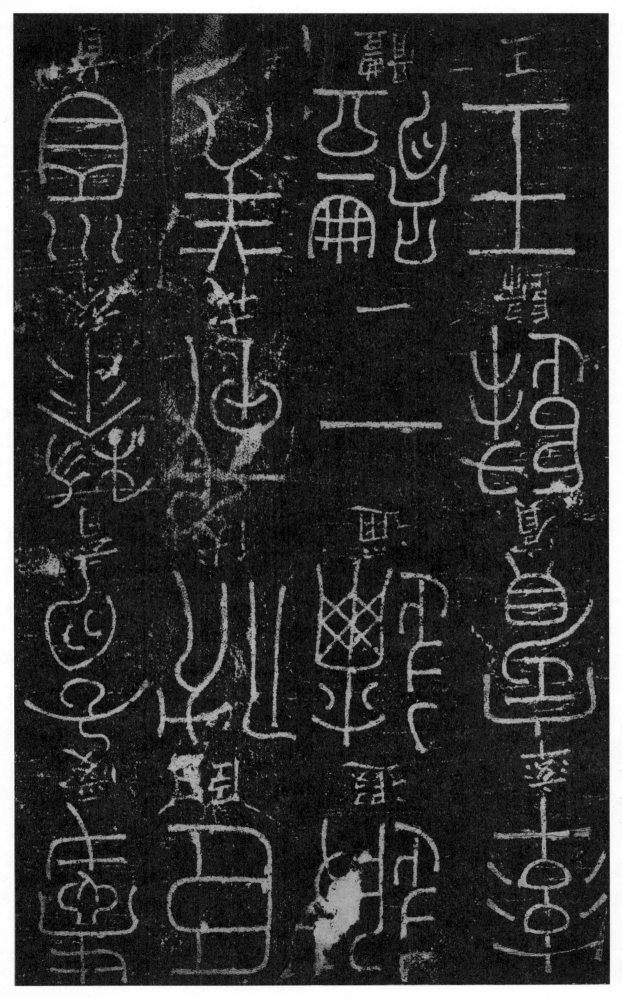

王印造像　卷一墨蹟　吴昌碩書　具拓具装

鳴鳳在樹　白駒食场
化被草木　賴及万方

女幕贞洁　男效才良　知过必改　得能莫忘

12

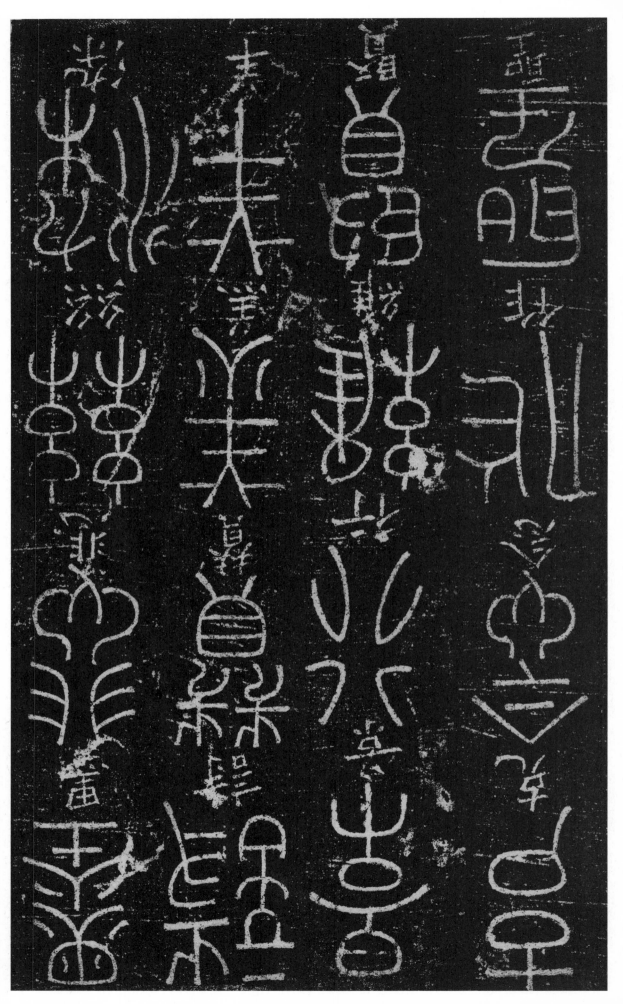

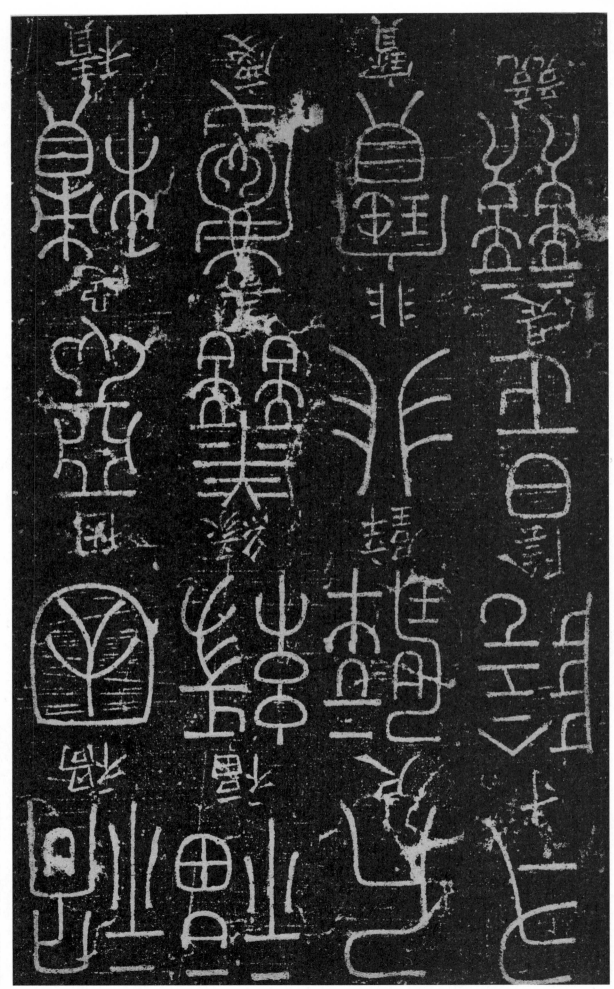

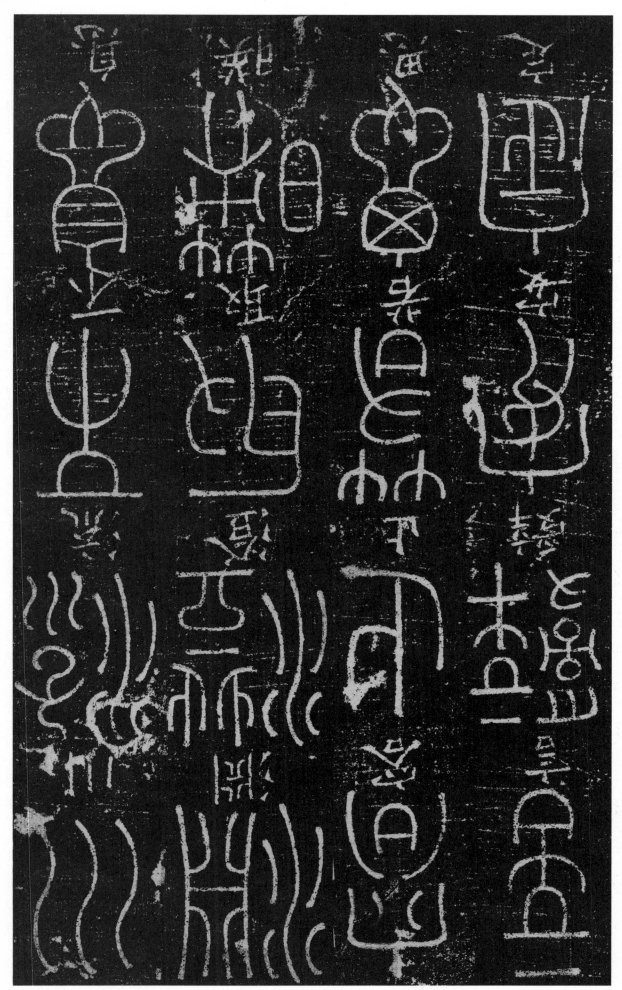

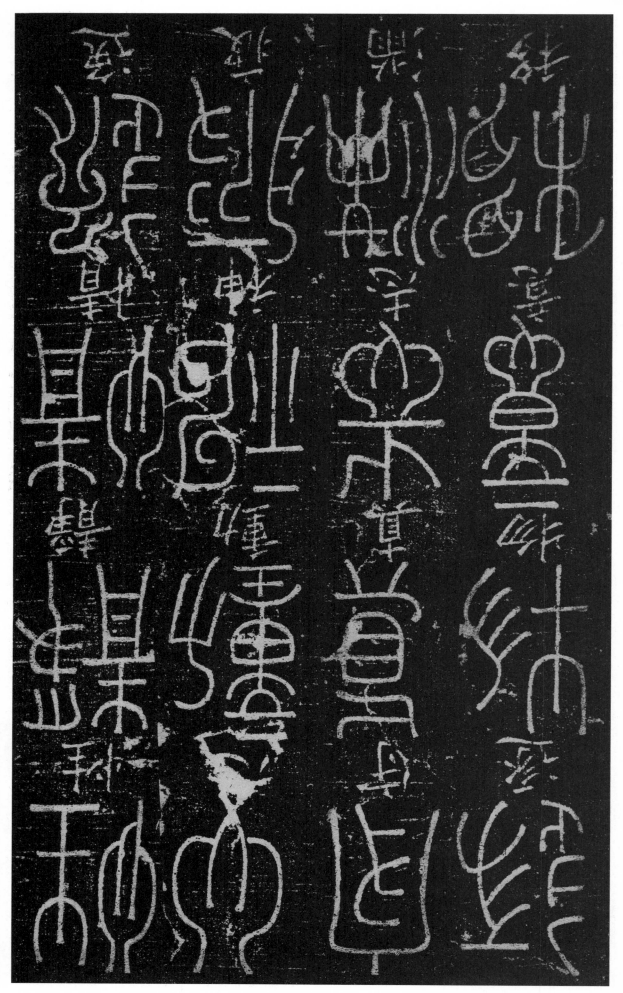

背邙面洛

浮渭据泾

宫殿盘郁

楼观飞惊

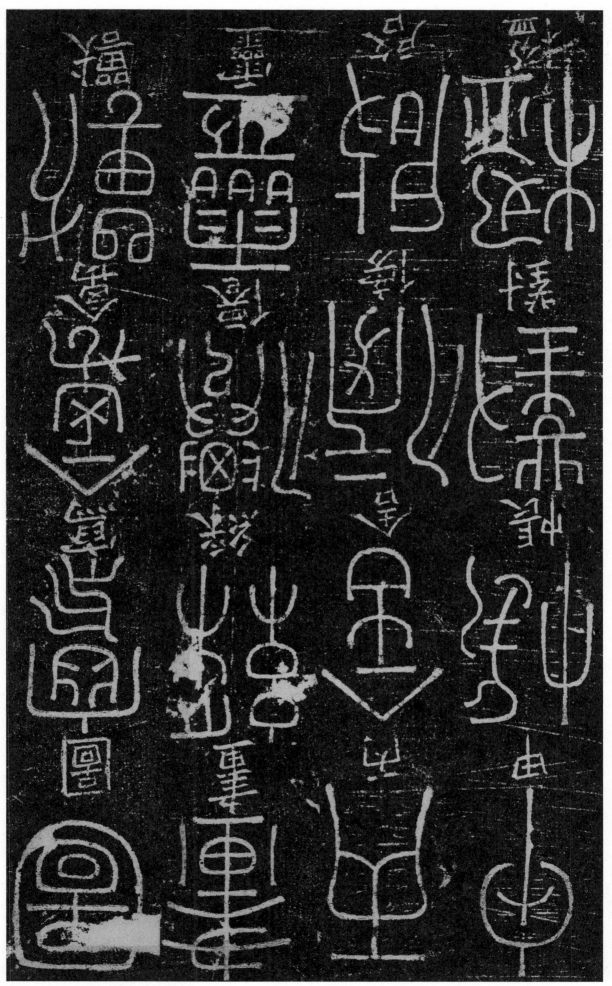



图与图形 图象图画 由象形文字 甲骨刻画

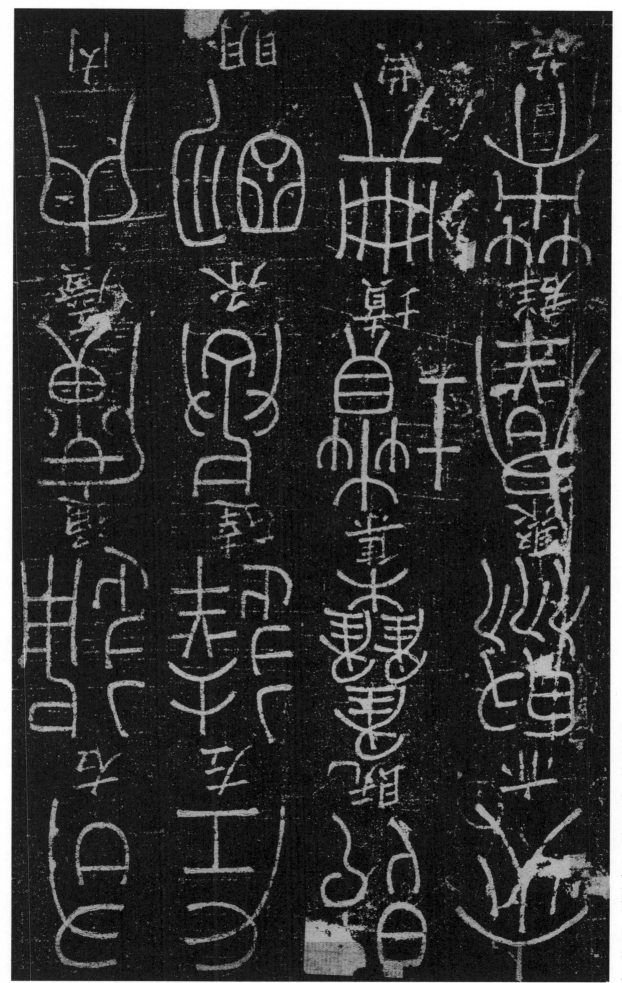

杜稿钟隶

漆书壁经

府罗将相

路侠槐卿

户

封

八

县

家

给

千

兵

高

冠

陪

辇

驱

毂

振

缨

世　禄　侈　富

车　驾　肥　轻

策　功　茂　实

勒　碑　刻　铭

桓公匡合 济弱扶倾 绮回汉惠 说感武丁

俊　乂　密　勿

多　士　实　宁

晋　楚　更　霸

赵　魏　困　横

韩　州　粄　燚　烦　井　　　何　以　西　遵　亯　約　州　燚　法　　　践　土　会　圅　盟　　　假　淦　減　疾　虢

雁门紫塞

鸡田赤城

昆池碣石

钜野洞庭

41

旷远绵邈 岩岫杳冥 治本于农 务兹稼穑

曠 遠 綿 邈 巖 岫 杳 冥 治 本 于 農 務 茲 稼 穡

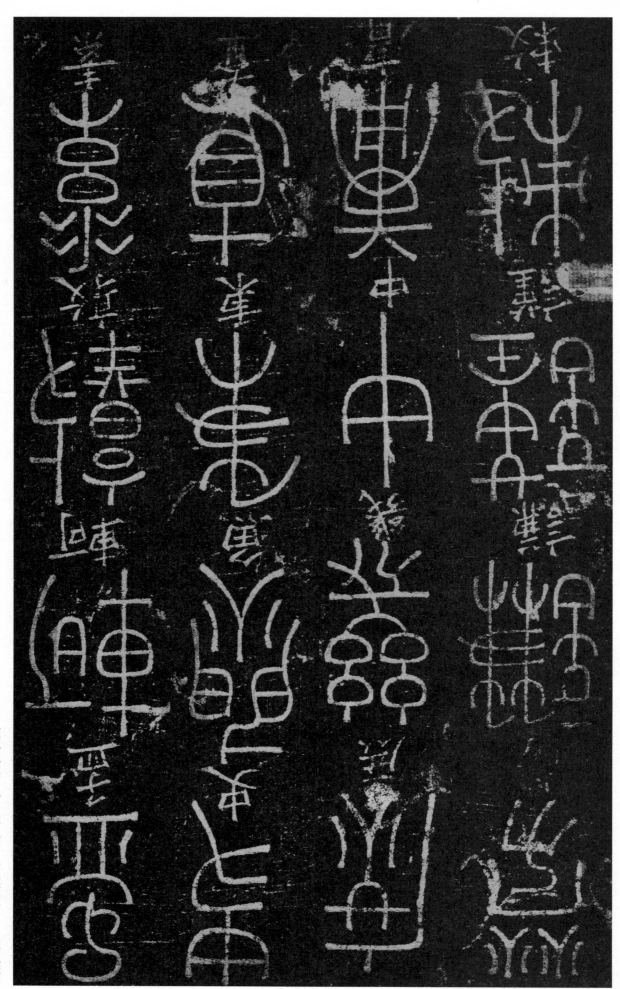

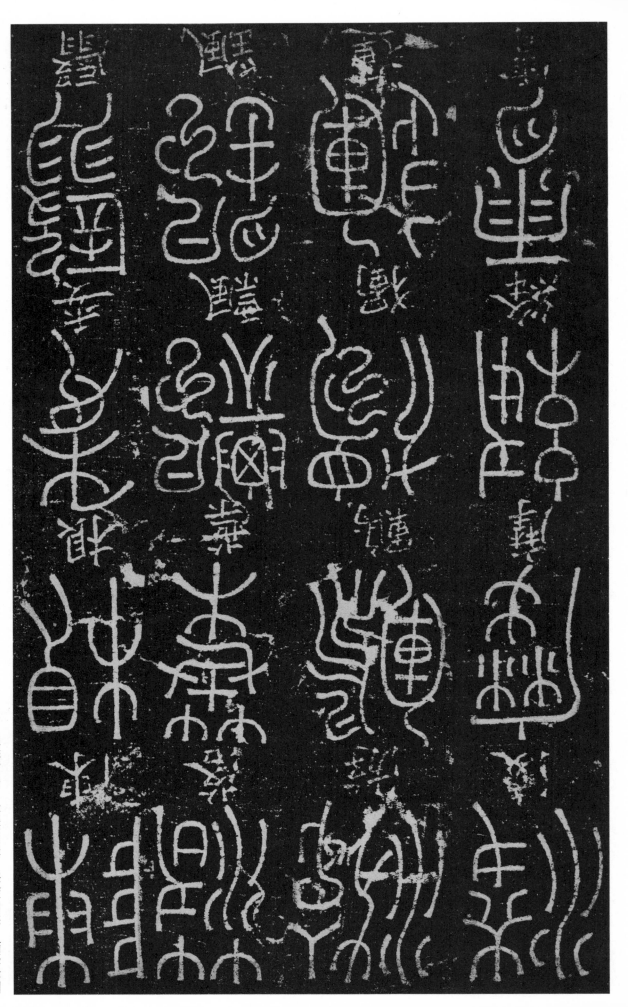

饭　饱　适　膳

厌　饯　享　食

糈　享　克　飧

糠　宰　肠

纨

扇

圆

银

烛

洁

炜

煌

昼

眠

夕

寐

篮

笋

象

床

弦歌酒宴

接杯举觞

矫手顿足

悦豫且康

嫡后嗣续
祭祀烝尝
稽颡再拜
悚惧恐惶

捕 诛 骇 驢

獲 斬 躍 騄

獲 賊 超 贏

教 盜 驤 特

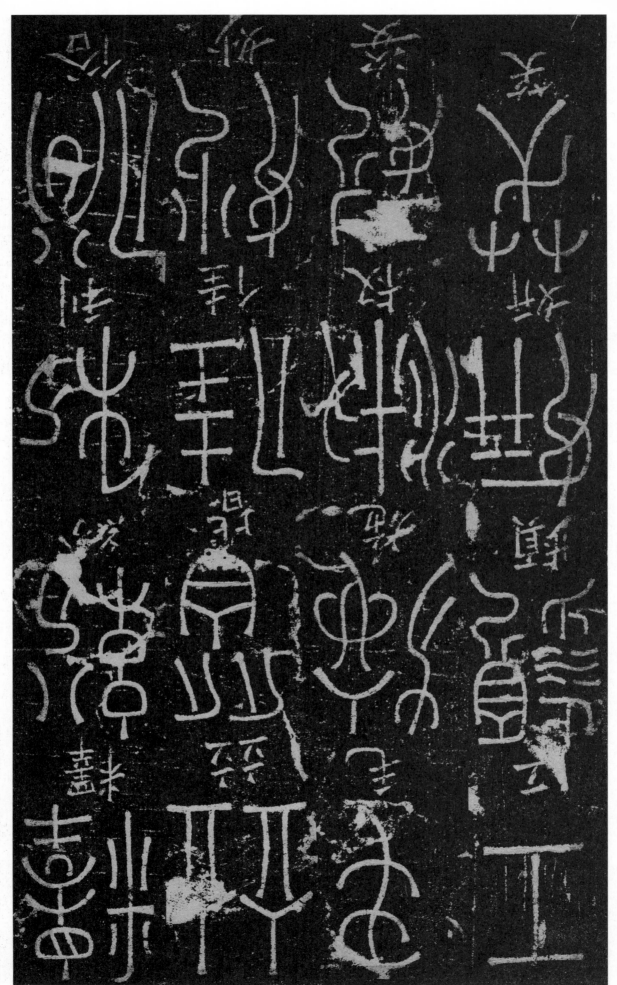

年矢每催
曦暉朗曜
璇璣悬斡
晦魄环照

61

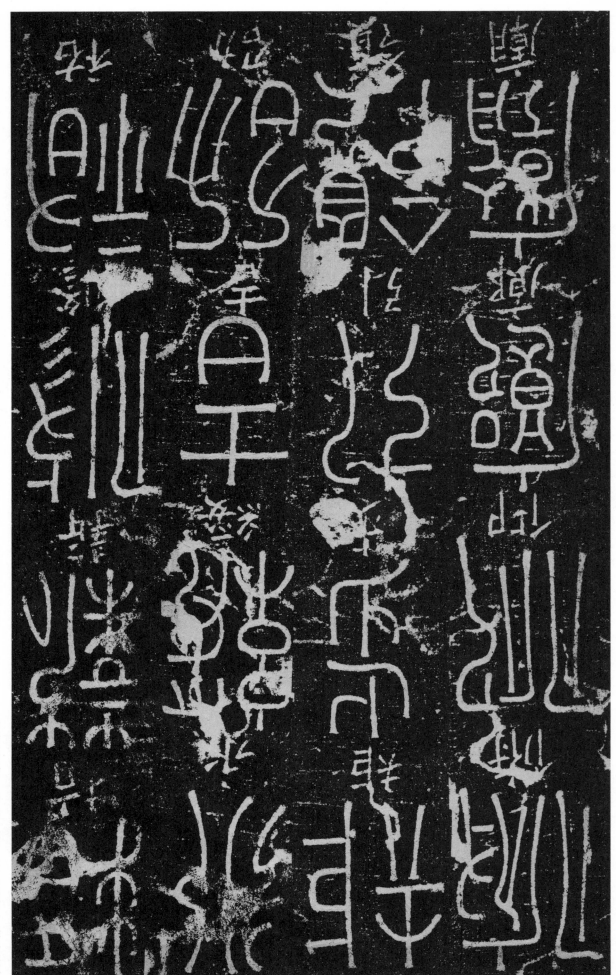

謂語助者　焉哉乎也　大宋乾德三年十二月二十八日立　推诚奉义翊戴功臣永兴军节度　管内观察处置等使特进检校太

尉同中书门下二品行京兆尹上柱
国濮阳郡开国公食邑两千七百
户食实封八百户吴廷祚 建

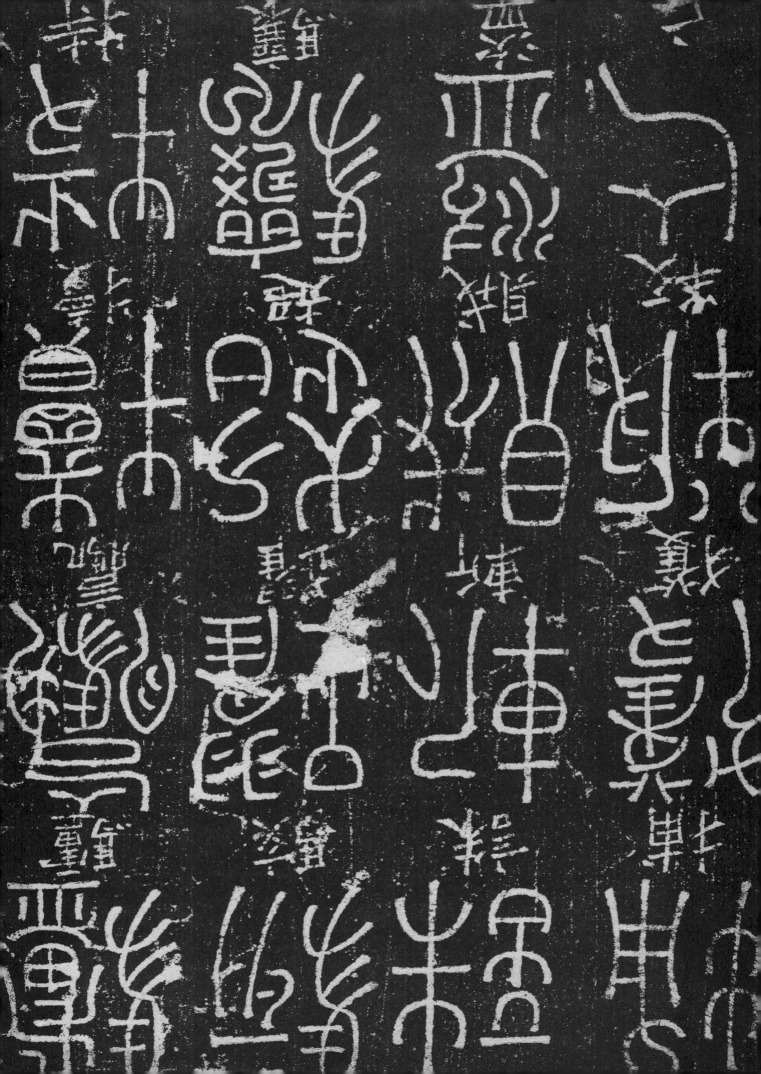

◎薛元明

梦英《篆书千字文》技法解析

篆书在经历了商周甲骨文、西周金文以及秦小篆、汉缪篆的发展黄金期之后，自汉末逐渐步入低谷。魏晋之始，行书兴起，因为整个社会的实用要求，篆书失落，自然与秦汉时代不能相提并论，同日而语。唐宋元明时代的篆书是一个冷门弱项，直至清代才全面复兴，但篆书即便在低潮期，也一直以志盖和碑额的形式存在，从『位置』上仍可以看出其重要性所在。唐代篆书有李阳冰这一代高手，宋代篆书也不是乏善可陈。虽说像宋四家这样的高手，对于篆书也很少涉猎，米芾涉猎多体，自谓『集古字』，对《石鼓文》曾进行研习，但创作方面极少有篆书作品，或许他所在意的仅仅是篆籀笔意而已。梦英篆书的根基在李阳冰，然气格较之李稍弱。梦英自身的意义就凸现出来了。梦英篆书《千字文》的存在，使得宋代篆书没有出现断代层，故而在篆书史中赢得了一席之地。

梦英篆书《千字文》刻于北宋乾德三年（九六五年），今存西安碑林。通高三百二十七厘米，宽一百零三厘米，正文二十五行，每行四十字。由上述数据可以计算出字形大小，在脑海中确立一个立体印象。书者是当时的高僧梦英，号宣义大师，驻锡衡岳，曾受诏于宋太宗，得赐紫服，往游终南山。世人评梦英书法『正书第一，篆书次之，分隶又次之』。篆书尤为精整，明代王世桢评为『亦自整劲』。立碑者为永兴军节度使行京兆尹吴廷祚，刻工为安仁裕，乃当时名手。碑文之下附有楷书释文，出自当时名家袁正己手笔。此碑安于西安府文庙近旁，受到特别重视，至今通体完好，是临习篆书的重要范本。

先看碑额。汉代以来的很多隶书碑刻，多用篆书题额，唐碑也保留了同样的传统。宋代多文人书家，帖学成为主流，尺札流布，刻碑相对少了一些。篆书作品亦题写篆额者，便显得极为突出。此碑额篆体谓『柳叶篆』，没有刻意注重用笔藏锋、行笔中锋、收笔回锋的正统，显得轻松活泼，且文字多选古体、异体，

肥　上　陟　在
说　足　佳　力
孤　赤　劭　而
悲　光　义　宇

有别于一般的常用字，这恰恰与《千字文》提倡普及通俗易懂的主旨相反。从总体上来看其字，另辟蹊径，区别于秦汉篆书风貌，有一些独特的风格特征。

篆书的笔顺、笔法不同于其他书体，没有后世书体的笔画特征，完全依赖『线质』来构成字形、分割结体布局。但不管如何，只有符合某种规律，某种审美定律，才能展现特定的美感。但凡有一定创作经验的人，尤其是篆书方面有实践经验的人，都能够感觉到，有些字形本身就不太好处理，有些字形写出来就特别美。后者逐渐成为历代书家所尊奉的典范，在各自的笔下有意无意地表现出来。

唐宋篆书相比秦篆，化直为弧，多了流动的曲线美。尤其是梦英篆书，像『在』这种多为直线的字形，有意安排一笔带有弧度，『力、而、宇、陟、佳』等字形中则多少会有几笔，而且极力保持平正端庄。『上、足、赤、光、肥、说、弧、悲』等字，纯为圆笔，对于这样的字形，符合『篆尚婉而通』的要求，但畅而不滑，不可过于圆而失去风骨。篆书的笔法主要有方圆两种，除此而外，尚有方中寓圆和圆中见方的处理办法。在恪守端庄、方圆等审美要则的基础上，也有一些按照字形

68

尝　　　宣　　　九　　　人

空　　　实　　　也　　　中

定　　　审　　　宅　　　日

形状处理的，如『人、中、日、九』等字，处理方法颇令人回味。但需要注意，『日』字形显得有些突兀。『人』字斜撇画使整个字形体处理较宽，后世邓石如等人篆书中可以见到近似处理，并非狭长状。『中』字笔画形体较简，在结构比例分割上，中竖画上下比例同等，笔画收笔处较宽，是该碑特色之一。

篆书风格求变的难度，明显大于其他书体，笔画的长短、粗细，无疑是风格变化的重要因素之一。《千字文》全篇字形重心自然适度，但也有一些偏于『反常』处理，如『也』字笔画向上延伸，下方收缩。这与后世的清篆是有区别。该碑还有一个书写习惯，宝盖头书写处理极少拉下垂笔，类似于楷书中的笔画形态，不具备半包围形态，如『宅、宣、实、审、尝』等字，两侧不下拉，改变了字形重心。『宅』字因为字形上宽下窄，上密下疏，整个字形下方仅有一垂笔拉长，极为舒缓，使字形看起来很美。『空、定』二字则垂下，视觉效果上差别很大。『尝』字下方部首由两部分组成，形体较宽，显得极为零碎，所以比前二字形体要差一些。当然也有特例情况存在，如『空』字因为字形绝对对称，将两边笔画垂笔拉下，使字形团成一气。因为『空』字结体不像前数字，点画线条有连属的部分，而是皆为独立的点画，因而这两笔如果不垂不而呈半包围形式，就容易造成字形散漫，出现支离破碎的不足。总的来看，这种打破常规习惯的方法有时不可避免带来笔势震荡，结体不能保持均衡稳定的状况。像『实』字，看起来总有些不适应，但因为下半部首宽度较窄，故并无大碍。『裳』字在视觉效果上较『实』字更佳，因为下方『衣』部两侧下垂拉长的笔画恰好弥补了这

69

灭　几　达　地

染　丽　逍　德

游　河　遥　积

治　凌　将　树

一不足。

结体处理技巧主要体现在字形重心转换上，全文有很多上舒下缩的结体处理。不管是独体字还是合体字，字形疏密适中，结体基本近方，不像秦篆与后世邓石如辈清篆处理成结体长方，上密下疏的原则，将一些笔画垂笔向下拉得很长，有时难免过于夸张，如「地、德」二字重心偏上。尤其是「地」字「也」部，下方笔画戛然而止，极为干净利落。相反地，字形上方两条类似动物触角的笔画则较为舒展。这种上伸下缩的特征同样存在于左右结构字形中，如「德」字双人旁处理即依此法。当然，整体手法还是多样的，如「积、树、达、逍、遥、将」等字偏于左或右侧，因势生形；「几、丽」则重心偏下，趣味不同；「几」字上半部分比例大，虽然重心有些不稳，却是该碑的特点。精通篆书的人，不但要懂得篆法，更要懂得篆理。篆书技法熟练之后，其应变要求和行草书并没有根本差别，道理是相通的。

结体的应变能力还体现在偏旁处理上，如三点水旁的「河、凌、灭、染、游、治」六字，毫厘之变，各不相同。其中有一些不理想之处，如「河」字左右对称均匀分割空间，「可」部笔画垂直而下，先内弯较为疏朗，而后对外凸起，显得做作。将这些具有相同

刻　明　戚　立

紫　珍　飞　玄

后　端　吹　民

俊　城　切　哉

偏旁的字形结合对比分析，会适当领悟此碑中篆书创作法则。篆书十分注重个体形式的美感。和行草书相比，字字独立，必须充分考虑到单每个字形的处理方法。行草书则不同，在某个字形中出现「失误」，可以在后一个字形中弥补。如前所述，篆书没有『笔画』，这是和隶楷不同之处，结体处理时要充分考虑到组合效应。

此外，梦英《千字文》创造出一批经典字例，可以在创作中吸收应用。所选出的可分为三类：一是独体字，如『立、玄、民、哉、戚、飞』等字，笔画少而精练，精神抖擞，不因笔画少而显得局促单薄，小中见大。以「立」字来说，将左右本应该垂下的笔画简损，上方竖点画拉长，极为醒目。二是左右结构，多见错落生姿之美，各呈其态。如『吹、切、后、明、珍、端、城、刻、紫、

因　璧　散　施

面　岱　槐　炜

物　裳　勒　独

律　察　能　墙

俊、施、炜、独、墙
散、槐、勒」等字，变化极多，值得反复推敲临习。其中有一些字很不好处理。如「珍」字右侧增加装饰笔画，「施」字的收放安排，「槐」字偏中求正，都值得推许。三是一些通过「位移」而更加稳定的字形，如「能、璧、岱」等字，同样也是值得反复玩味。

当然，在这篇《千字文》中，尚有一些震荡失势或者比例不合的字形，如「裳、察」二字上下有些松散，如果宝盖头左右两侧笔画下拉则可以避免此弊。「因、面」二字外框过圆而不稳，「物、律、

虞

昊

祀

曲

鉴

冬

修

亏

皆

稽

师

曲、亏』等字局部过于局促；『师』字中『王』部非常小，显得有些小气；『师、祀、修、稽』等字左右比例不协调；『师』字左高右低，大小比例有失均衡；『祀』字左方右圆，不大协调，给人以方凿圆枘之感；『稽』字『尤』部笔画弯曲伸长占据大量空间，使得下方笔画显得极为局促。『昊、冬、皆、虞、鉴』等字，则因上大下小，致使比例失调。其中『昊』字下方四笔画没有垂下，结构中笔画均等分布，不作刻意的疏密处理，区别于唐李阳冰篆。『鉴』字上下比例存在失调之处，有失稳重。在临摹该碑时要留心以上不足。

不管如何，梦英的篆书《千字文》在当时算是一支独秀，成为宋代篆书的典范。

后记

◎薛元明

历代遗存的书法经典不可胜数。尤其是在纸张出现之前，文字铸刻在金石之上，以拓片流传，化身千百，存在诸多版本。遴选尤为关键。首先是书家的选择，应先找到适合自身的经典范本。概而言之，一要左顾右盼。碑帖就如同人体细胞，天生就有一种血缘关系，故要找准彼此的相关性。二要瞻前顾后。碑帖临摹细化到具体步骤，看起来随意杂取的碑帖实有先后之分，如何切入和转换，让碑帖与个人的思维之间建立起良性互动就变得很重要。三是出版选择，把最佳版本的碑帖呈献给书家，引导书家去认识和了解各种经典。

本社基于这两点，出版了本套《历代碑帖精粹》系列丛书。通过整理，我们力图使历史上各经典碑帖组合成为一个有机整体，并提示各书体内在的关联性。与此同时，针对每一种碑帖，配备翔实的技法解析，将具体字例进行归类，给予学书者以丰富、可靠的启示。

篆书为五体之祖，从金文大篆《大盂鼎》《毛公鼎》《墙盘》《虢季子白盘》到汉篆《袁安碑》《袁敞碑》，从唐篆李阳冰《三坟记》到清篆《吴让之篆书吴均帖》，篆书发展变化脉络基本齐备。金文具有奠基作用，在此基础上才演绎出汉篆、唐篆和清篆的不同风尚。金文是取法的重点，在漫长的时间里，风格蔚然大观。西周前期，武王克殷至康王之世，天下一统，风格雄浑典丽，《大盂鼎》即为此期的典范杰作。昭穆之后，一变为严谨端正。笔画由粗细相参而趋于均匀划一，收笔与起笔亦由方圆不一而变成圆笔，书风严谨端正，《毛公鼎》即为此期之代表。对于汉隶，书家需要领略其正大气象，如《西狭颂》《史晨碑》，可以说，『朴』乃汉隶基调，与传统文化有莫大关联。老子讲『朴』，庄子也讲『朴』，书家时常也说『见素抱朴』，其旨一也。

楷书可分为魏碑和唐楷。魏碑是从隶书向唐楷过渡的书体。因为不成熟，笔法古拙劲正，风格质朴方严，异态纷呈，百花齐放，康有为评价其具有『十美』。这当中，北魏《石门铭》《瘗鹤铭》并称『南北二铭』，遥相呼应。《泰山经石峪金刚经》处于隶楷过渡时期，字径古今第一，气势古今第一，雄浑博大。魏碑从形式上来说，分为碑碣、摩崖、造像、墓志等石刻文字。《郑文公碑》属于摩崖经典，《姚伯多造像》《龙门二十品》是造像典范，《李璧墓志铭》《崔敬邕墓志铭》《张黑女墓志铭》是墓志精品。南朝《爨龙颜碑》《爨宝子碑》合称『二爨』，是屈指可数的南碑代表。《高昌墓表》更为特殊，可以看到墨迹如何书写在石上。隋代是一个过渡期，从《董美人墓志铭》能够看出书法走向规范的痕迹。楷书在一般意义上来说，专指唐楷。唐楷一如唐代国势的兴盛局面，书体成熟，书家辈出，空前绝后。唐初虞世南《孔子庙堂碑》，欧阳询《虞恭公碑》《皇甫君碑》《化度寺碑》，以及其子欧阳通《道因法师碑》，褚遂良《伊阙佛龛碑》《孟法师碑》，中唐颜真卿《东方朔画赞碑》《颜氏家庙碑》等，均为后世所重。

李邑的《麓山寺碑》是一个『异数』，见证了唐代书法的多元化，『法』并不是绝对化的。《倪宽赞》为『伪托之作』，但『伪作』非劣作，亦可作

为范本，作为学褚的参照。楷书之『楷』，为楷模之意，包含了人格内涵。丰坊在《童学书程》中说：『学书须先楷法，作字必先大字。大字以颜为法，

中楷以欧为法，中楷既熟，然后敛为小楷，以钟王为法。』

从晋韵到唐法，自宋意至元明尚态的转变，可以看出书法因时代变化而历尽变迁。刘熙载《艺概》云：『书者谓晋人尚意，唐人尚法，此以觚棱

间架之有无别之耳。实则晋无觚棱间架，而有无觚棱之觚棱，无间架之间架，是亦未尝非法也』；唐有觚棱间架，而诸名家各自成体，不相因袭，是亦

未尝非意也。』从晋王羲之尺牍和集字《金刚经》，能够看到摹本和集字的对比，从而对王字有不同角度的领悟。皇象《急就章》是草书发展历程中

的一个标志，唐张怀瓘称其为『隶书之捷』。章草是隶书草化或兼隶草于一体，乃今草的前身。唐代不仅是楷书的巅峰，亦是草书的盛世，如张旭《古

诗四帖》《心经》《千字文》，怀素《小草千字文》《大草千字文》，经典迭出。欧阳询《行书千字文》和颜真卿《祭侄文稿》展现了两种截然不同

的笔墨意趣，一个冷静，一个热烈，一个险峻，一个豪放。总的来看，在『尚法』时代，书法度严谨、气魄雄伟，包容了国力富强的气度和勇于开

拓的精神，展现了力度之美。宋代『尚意』则注重个人意趣、情怀，强调抒情性。由唐至宋，碧海苍穹变为小桥流水。书法之美不仅在于丰碑巨制的

外在形态，更在于内在神韵，与人的品格、性情有直接关系，从苏轼《寒食帖》《赤壁赋》，黄庭坚《松风阁诗卷》《李白忆旧游诗卷》，米芾《苕

溪诗卷》《蜀素帖》《吴江舟中诗卷》可一览无余。但到了南宋，徒守半壁江山，气格远逊，宋张即之《佛遗教经》取法老米，笔法变得单调。同是

文人，魏晋书法强调人性回归自然，而宋代书法注重个性张扬、情趣、学养、品性、胸襟、抱负等精神内涵。整个魏晋时代书法，流丽娟秀、清朗俊逸、

风格差异较大的作品很难找到，宋代书法风格的多样化是一个不争的事实。元代书家不满宋人造意，运笔过于放纵的倾向，而追慕尚韵的晋人之书，

两代书艺流风接力相承，表现出某种群体风格的主导倾向，可归结为『尚态』。『态』为心态、意态、情态，既是结构造型，也是风标韵致。元赵孟

頫《三门记》《闲居赋》可谓融合了晋韵唐法，然世易时移，实乃自我风范。梁巘《评书帖》有言：『晋书神韵洒脱，而流弊则清散，唐贤矫之以法，

整齐严谨，而流弊则拘苦；宋人思脱唐习，造诣运笔，纵横有余而韵不及晋，法不及唐；元明厌宋之放佚，而慕晋轨，然世代既降，风骨少弱。』

每一种碑帖都有一个灵魂。书家要通过持续的学识积累来提升解读经典的能力。经典适合反复阅读，不同的情境之下，会有不同的感悟、不同的发现。

图书在版编目（CIP）数据

宋梦英篆书千字文 / 薛元明主编. — 合肥：安徽美术
出版社, 2018.1
　（历代碑帖精粹）
　ISBN 978-7-5398-7934-5

Ⅰ. ①宋… Ⅱ. ①薛… Ⅲ. ①篆书 – 碑帖 – 中国 – 宋
代 Ⅳ. ①J292.25

中国版本图书馆CIP数据核字(2017)第227821号

历 代 碑 帖 精 粹

宋 梦 英 篆 书 千 字 文

LIDAI BEITIE JINGCUI
SONG MENG YING ZHUANSHU QIANZIWEN
主编·薛元明

出 版 人：唐元明
选题策划：谢育智　曹彦伟
责任编辑：朱皁燕　毛春林　刘　园　丁　馨
责任校对：司开江　陈芳芳
装帧设计：金前文
责任印制：缪振光
出版发行：时代出版传媒股份有限公司
　　　　　安徽美术出版社（http://www.ahmscbs.com）
地　　址：合肥市政务文化新区翡翠路1118号出版
　　　　　传媒广场14F　　邮编：230071
营 销 部：0551-63533604（省内）
　　　　　0551-63533607（省外）
编辑出版热线：0551-63533611　13965059340
印　　制：北京市雅迪彩色印刷有限公司
开　　本：880mm×1230mm　　1/16　　印　张：5
版　　次：2018 年 1 月第 1 版
　　　　　2018 年 1 月第 1 次印刷
书　　号：978-7-5398-7934-5
定　　价：30.00元